宋词

三百首精选

楷书

荆霄鹏　书

 浙江古籍出版社

也，几时见得？

赏析 这是一首咏梅词。词作以梅花为线索，通过回忆对比，抒写今昔之变和盛衰之感。

高阳台 落梅

吴文英

宫粉雕痕，仙云堕影，无人野水荒湾。古石埋香，金沙锁骨连环。南楼不恨吹横笛，恨晓风、千里关山。半飘零、庭上黄昏，月冷阑干。　　寿阳空理愁鸾。问谁调玉髓，暗补香瘢。细雨归鸿，孤山无限春寒。离魂难倩招清些，梦缟衣、解佩溪边。最愁人、啼鸟清明，叶底青圆。

赏析 这是一首歌咏落梅的咏物词。上片渲染落梅所处的凄清环境，读来充满清幽之感；下片写花落之后的梅树形象，同时也蕴含着人事变迁、岁月蹉跎的惆怅。

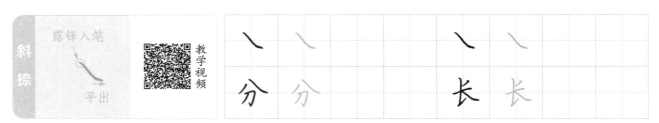

斜捺　露锋入笔　平出

教学视频

＼	＼		＼	＼
分	分		长	长

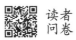

读者问卷

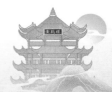

目 录

控笔训练 …………………………………… 1

风光景语

清平乐（茅檐低小）………………………… 3
采桑子（群芳过后西湖好）………………… 3
西江月（明月别枝惊鹊）…………………… 4
采桑子（轻舟短棹西湖好）………………… 4
浣溪沙（波面铜花冷不收）………………… 5
望海潮（东南形胜）………………………… 5
踏莎行（小径红稀）………………………… 6
菩萨蛮（绿芜墙绕青苔院）………………… 7
眼儿媚（酣酣日脚紫烟浮）………………… 7
临江仙（柳外轻雷池上雨）………………… 7
玉京秋（烟水阔）…………………………… 8

壮志抒怀

江城子（老夫聊发少年狂）………………… 9
破阵子（醉里挑灯看剑）…………………… 9
夜游宫（雪晓清笳乱起）…………………… 10
念奴娇（洞庭青草）………………………… 11
唐多令（芦叶满汀洲）……………………… 11
太常引（一轮秋影转金波）………………… 12

此情难寄

江城子（十年生死两茫茫）………………… 13
鹊桥仙（纤云弄巧）………………………… 13
水调歌头（明月几时有）…………………… 14
清平乐（红笺小字）………………………… 15
蝶恋花（庭院深深深几许）………………… 15
蝶恋花（伫倚危楼风细细）………………… 16
鹧鸪天（枝上流莺和泪闻）………………… 16
千秋岁（数声鶗鴂）………………………… 17
卜算子（我住长江头）……………………… 17
蝶恋花（梦入江南烟水路）………………… 18
木兰花（燕鸿过后莺归去）………………… 18
声声慢（寻寻觅觅）………………………… 19
临江仙（梦后楼台高锁）…………………… 19
醉花阴（薄雾浓云愁永昼）………………… 20

羁旅思乡

苏幕遮（碧云天）…………………………… 21
水龙吟（楚天千里清秋）…………………… 21
渔家傲（东望山阴何处是）………………… 22
琐窗寒（暗柳啼鸦）………………………… 23
关河令（秋阴时晴渐向暝）………………… 23
迷神引（一叶扁舟轻帆卷）………………… 24
祝英台近（采幽香）………………………… 25

风流子（木叶亭皋下）……………………… 25
踏莎行（雾失楼台）………………………… 26

感时怀古

南乡子（何处望神州）……………………… 27
菩萨蛮（郁孤台下清江水）………………… 27
桂枝香（登临送目）………………………… 28
扬州慢（淮左名都）………………………… 29
临江仙（忆昔午桥桥上饮）………………… 29
念奴娇（大江东去）………………………… 30

离愁别绪

采莲令（月华收）…………………………… 31
青玉案（三年枕上吴中路）………………… 31
踏莎行（祖席离歌）………………………… 32
卜算子（水是眼波横）……………………… 33
雨霖铃（寒蝉凄切）………………………… 33
诉衷情（清晨帘幕卷轻霜）………………… 34
浣溪沙（一向年光有限身）………………… 34
蝶恋花（月皎惊乌栖不定）………………… 35
唐多令（何处合成愁）……………………… 35
清平乐（留人不住）………………………… 36
鹧鸪天（彩袖殷勤捧玉钟）………………… 36

惜时惜春

浣溪沙（一曲新词酒一杯）………………… 37
水龙吟（问春何苦匆匆）…………………… 37
渔家傲（小雨廉纤风细细）………………… 38
洞仙歌（雪云散尽）………………………… 39
木兰花（东城渐觉风光好）………………… 39
水龙吟（夜来风雨匆匆）…………………… 40
清平乐（留春不住）………………………… 41
柳梢青（数声鶗鴂）………………………… 41
好事近（日日惜春残）……………………… 42
浣溪沙（不信芳春厌老人）………………… 42

咏梅赏月

卜算子（驿外断桥边）……………………… 43
洞仙歌（青烟幂处）………………………… 43
花犯（粉墙低）……………………………… 44
浣溪沙（楼角初消一缕霞）………………… 45
暗香（旧时月色）…………………………… 45
高阳台（宫粉雕痕）………………………… 46

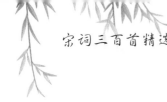

浣溪沙

贺铸

楼角初消一缕霞，淡黄杨柳暗栖鸦。玉人和月摘梅花。

笑捻粉香归洞户，更垂帘幕护窗纱。东风寒似夜来些。

赏析 这首词主要描绘了黄昏时分，众鸟归巢，月华初上的美人折梅。境界清幽淡雅，超尘绝俗。

暗 香

姜夔

旧时月色，算几番照我，梅边吹笛。唤起玉人，不管清寒与攀摘。何逊而今渐老，都忘却、春风词笔。但怪得、竹外疏花，香冷入瑶席。

江国，正寂寂，叹寄与路遥，夜雪初积。翠尊易泣，红萼无言耿相忆。长记曾携手处，千树压、西湖寒碧。又片片吹尽

宋词三百首精选·楷书

音频赏读

控笔训练

　　控笔训练就是将汉字复杂的用笔方法和字形结构简化为单一、明确的线条进行书写。通过书写线条来感受行笔动作，线条间的位置关系也能更清晰地呈现汉字笔画的排列规律，大大降低书写难度。

横线（一）　　　　　　　　　　　　　　横线（二）

竖线（一）　　　　　　　　　　　　　　竖线（二）

左斜线　　　　　　　　　　　　　　　　右斜线

正井格线　　　　　　　　　　　　　　　斜井格线

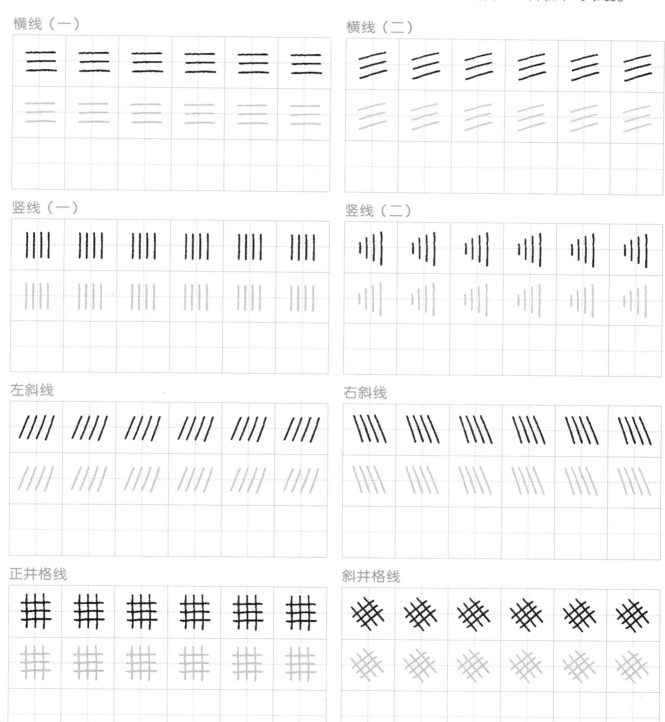

携取胡床上南楼,看玉作人间,素秋千顷。

赏析 这是一首赏月词。上片写中秋夜景,下片转写室内宴饮赏月。全词从天上到人间,又从人间到天上,天上人间浑然一体,境界阔大,想象丰富,词气雄放。

花 犯

周邦彦

粉墙低,梅花照眼,依然旧风味。露痕轻缀,疑净洗铅华,无限佳丽。去年胜赏曾孤倚。冰盘同燕喜。更可惜、雪中高树,香篝熏素被。　　今年对花最匆匆,相逢似有恨,依依愁悴。吟望久,青苔上、旋看飞坠。相将见、翠丸荐酒,人正在、空江烟浪里。但梦想、一枝潇洒,黄昏斜照水。

赏析 这是一首咏梅词。词的上片先从眼前的梅花写起,再回想去年观赏梅花的情形;下片词人的思绪又回到眼前梅花。通篇写得委婉曲折,耐人寻味。

高频字 摹写 来 来 来 描写 来 来 来 临写

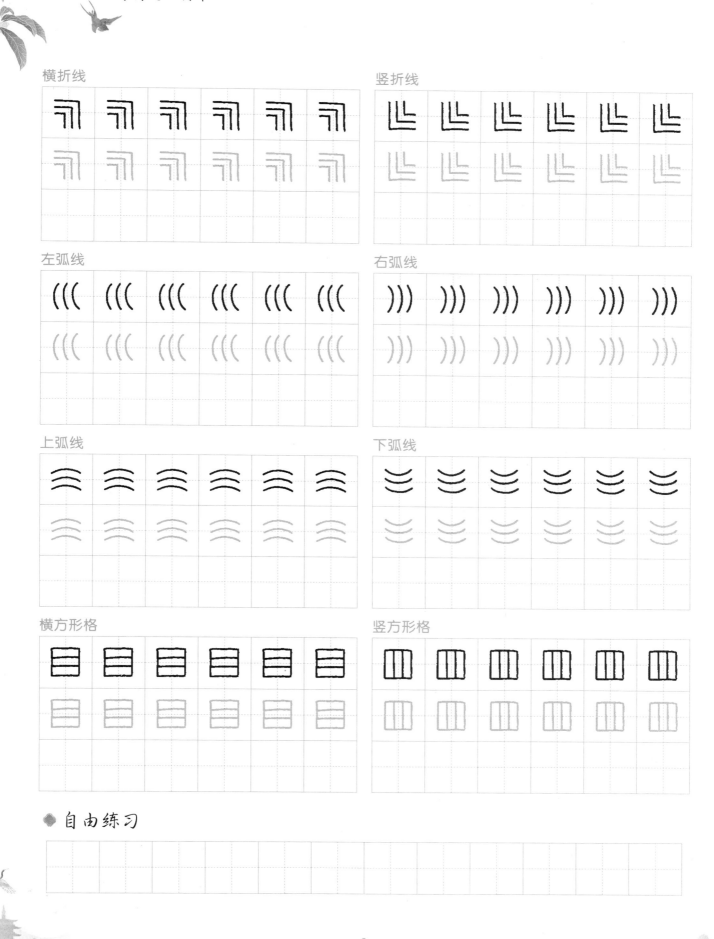

横折线　竖折线

左弧线　右弧线

上弧线　下弧线

横方形格　竖方形格

● 自由练习

咏梅赏月

零落成泥碾作尘，只有香如故。

卜算子 咏梅

陆游

	驿	外	断	桥	边,	寂	寞	开	无	主。	
已	是	黄	昏	独	自	愁,	更	着	风	和	雨。
	无	意	苦	争	春,	一	任	群	芳	妒。	
零	落	成	泥	碾	作	尘,	只	有	香	如	故。

赏析 这是一首咏梅词。作者以梅花自喻，借梅花孤高正直、操节自守、矢志不渝的高尚品质，抒发自己请缨无路、壮志难酬的苦闷和炽热的爱国情感。

洞仙歌 泗州中秋作

晁补之

	青	烟	幂	处,	碧	海	飞	金	镜。	永	
夜	闲	阶	卧	桂	影。	露	凉	时,	零	乱	多
少	寒	螀。	神	京	远,	惟	有	蓝	桥	路	近。
	水	晶	帘	不	下,	云	母	屏	开,	冷	
浸	佳	人	淡	脂	粉。	待	都	将	许	多	明,
付	与	金	尊,	投	晓	共、	流	霞	倾	尽。	更

音频
▶
赏读

明月别枝惊鹊，清风半夜鸣蝉。

清平乐 村居

辛弃疾

茅檐低小，溪上青青草。醉里吴音相媚好，白发谁家翁媪？大儿锄豆溪东，中儿正织鸡笼。最喜小儿亡赖，溪头卧剥莲蓬。

赏析 在这首词中，作者通过对农村景象的描绘，展现了在远离抗金前线的村庄，一幅和平宁静的生活画卷。此作并非作者的主观想象，而是现实生活的反映。

采桑子

欧阳修

群芳过后西湖好，狼藉残红。飞絮濛濛。垂柳阑干尽日风。笙歌散尽游人去，始觉春空。垂下帘栊。双燕归来细雨中。

赏析 这首词写西湖美景，动静交错，以动显静，意脉贯穿，层次井然，字里行间显露出作者的旷达胸怀和恬淡心境。

好事近

蔡幼学

日 日 惜 春 残，春 去 更 无 明 日。拟 把 醉 同 春 住，又 醒 来 沉 寂。

明 年 不 怕 不 逢 春，娇 春 怕 无 力。待 向 灯 前 休 睡，与 留 连 今 夕。

赏析 这是一首惜春词。上片首句点明惜春题旨，写惜春的心理情态；下片将惜春意绪引向深处，表明要珍惜当下。整首词抒写了词人对春的喜爱和留恋，以及不负韶华的人生态度。

浣溪沙

贺铸

不 信 芳 春 厌 老 人，老 人 几 度 送 余 春，惜 春 行 乐 莫 辞 频。

巧 笑 艳 歌 皆 我 意，恼 花 颠 酒 拼 君 瞋，物 情 惟 有 醉 中 真。

赏析 这是一首惜春行乐之词。上片写春不弃人，老人更应惜春；下片写词人惜春行乐之狂态，放旷之中有真情。

高频字	摹写			描写			临写		
	里	里	里	里	里	里			
	们	们	们	们	们	们			

西江月 夜行黄沙道中

辛弃疾

明月别枝惊鹊，清风半夜鸣蝉。稻花香里说丰年，听取蛙声一片。

七八个星天外，两三点雨山前。旧时茅店社林边，路转溪桥忽见。

赏析 这是一首描写田园风光的词，让人感受到一种恬静的生活之美。全词散发着浓郁的生活气息，表现了词人丰收之年的喜悦和对乡村生活的热爱之情。

采桑子

欧阳修

轻舟短棹西湖好，绿水逶迤。芳草长堤，隐隐笙歌处处随。

无风水面琉璃滑，不觉船移。微动涟漪，惊起沙禽掠岸飞。

赏析 这首词如同一幅清丽活泼的风景画，描绘了蜿蜒曲折的流水和长堤上的青青芳草等景物，美不胜收，清新自然。

高频字

摹写 的 的 的

描写 的 的 的

临写

了 了 了

了 了 了

清平乐 春晚

<div align="right">王安国</div>

留春不住，费尽莺儿语。满
地残红宫锦污，昨夜南园风雨。
　　小怜初上琵琶，晓来思绕
天涯。不肯画堂朱户，春风自在
杨花。

赏析 这首词为惜春之作。上片写景，莺语间关却留春不住，徒留一窗风雨、满地残红，抒写惜花惜春的情意；下片由惜春、惜花引入，表达作者不亲权贵的品格。全词情景交融，清新婉丽。

柳梢青

<div align="right">蔡伸</div>

数声鶗鴂，可怜又是，春归
时节。满院东风，海棠铺绣，梨花
飘雪。　　丁香露泣残枝，算未
比、愁肠寸结。自是休文，多情多
感，不干风月。

赏析 这是一首惜春词。上片写杜鹃啼鸣，花落春归；下片写花泣人愁，人愁堪比花愁。词人用惜花伤春的情绪来感叹自己的身世之悲。

高频字 摹写 也 也 也 描写 也 也 也 临写

浣溪沙

吴文英

波面铜花冷不收。玉人垂钓理纤钩。月明池阁夜来秋。

江燕话归成晓别，水花红减似春休。西风梧井叶先愁。

赏析 这是一首写景词，借写西湖秋夜之景，来怀念旧人。上片寓情于景，描绘西湖秋夜的清冷寂静；下片回首当年与旧人的离别情景。全词意境清奇，情意深远。

望海潮

柳永

东南形胜，三吴都会，钱塘自古繁华。烟柳画桥，风帘翠幕，参差十万人家。云树绕堤沙，怒涛卷霜雪，天堑无涯。市列珠玑，户盈罗绮，竞豪奢。　　重湖叠巘清嘉，有三秋桂子，十里荷花。羌管弄晴，菱歌泛夜，嬉嬉钓叟莲娃。千骑拥高牙，乘醉听箫鼓，

持酒劝斜阳，且向花间留晚照。

赏析 这首词歌咏春天，是一首惜春词。上片渲染盎然春意、"水波""绿杨""红杏"，一派烂漫春光；下片转而感叹春光易逝，情绪略显低沉。

水龙吟

程垓

夜来风雨匆匆，故园定是花无几。愁多怨极，等闲孤负，一年芳意。柳困桃慵，杏青梅小，对人容易。算好春长在，好花长见，原只是、人憔悴。　　回首池南旧事，恨星星、不堪重记。如今但有，看花老眼，伤时清泪。不怕逢花瘦，只愁怕、老来风味。待繁红乱处，留云借月，也须拼醉。

赏析 这是一首惜春叹老的词作。词人通过委婉哀怨的笔触，反反复复地书写了自己郁积重重的"嗟老"与"伤时"之情，层层铺叙，感情充沛。

提 起笔稍顿 由慢到快 由粗到细 教学视频

丿 丿 功 功　　丿 丿 冰 冰

吟 赏 烟 霞。异 日 图 将 好 景,归 去

凤 池 夸。

> **赏析** 这首词描写了西湖的美景,钱江潮的壮观,杭州的繁华,以及人们的享乐生活和劳动生活,描绘了一幅幅优美
壮丽、生动有趣的画面。

踏莎行

<div align="right">晏殊</div>

小 径 红 稀,芳 郊 绿 遍。高 台

树 色 阴 阴 见。春 风 不 解 禁 杨 花,

濛 濛 乱 扑 行 人 面。 翠 叶 藏

莺,朱 帘 隔 燕。炉 香 静 逐 游 丝 转。

一 场 愁 梦 酒 醒 时,斜 阳 却 照 深

深 院。

> **赏析** 这首词以写景为主。上片写郊外暮春景色,蕴含淡淡的闲愁;下片写院内景象,进一步对愁怨作铺垫,表达了
词人对时光易逝的哀伤。

长横 中部稍细 注意斜度 教学视频

一 一 一 上 上 一 一 旦 旦

高频字 摹写 是 是 是 描写 是 是 是 临写

一 一 一 一 一 一

洞仙歌

李元膺

雪云散尽，放晓晴池院。杨柳于人便青眼。更风流多处，一点梅心相映远。约略颦轻笑浅。

一年春好处，不在浓芳，小艳疏香最娇软。到清明时候，百紫千红花正乱，已失春风一半。早占取韶光、共追游，但莫管春寒，醉红自暖。

> **赏析** 这首词意在提醒人们及早探春，不留遗憾。上片运用拟人手法写柳写梅，充满意趣；下片点明韶光宝贵，应及早探春。

木兰花 春景

宋祁

东城渐觉风光好，縠皱波纹迎客棹。绿杨烟外晓寒轻，红杏枝头春意闹。　浮生长恨欢娱少，肯爱千金轻一笑。为君

菩萨蛮

陈克

绿芜墙绕青苔院,中庭日
淡芭蕉卷。蝴蝶上阶飞,烘帘自
在垂。　玉钩双语燕,宝甃杨
花转。几处簸钱声,绿窗春睡轻。

赏析 这是一首表现初夏闲适情怀的词作。它通篇写景,并将人物的内心活动妙合于景物描绘之中,整首词突出一个"闲"字。

眼儿媚

范成大

酣酣日脚紫烟浮,妍暖破
轻裘。困人天色,醉人花气,午梦
扶头。　春慵恰似春塘水,一
片縠纹愁。溶溶泄泄,东风无力,
欲皱还休。

赏析 这是一首即景之作。上片写雨后初晴,人在暖阳中欲睡,天色困人,花香醉人;下片写春水似人般慵懒无比。上片写人,下片写物,将春困神态刻画得十分形象。

临江仙

欧阳修

柳外轻雷池上雨,雨声滴

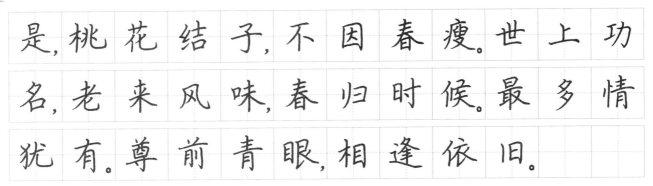

是，桃花结子，不因春瘦。世上功名，老来风味，春归时候。最多情犹有。尊前青眼，相逢依旧。

赏析　这首词将写景、抒情及说理三者自然地融为一体。写春景流露出惜春之情，以抒发自己的愁思春恨。词中感叹时光飞逝，年华渐去，纵然是好友相逢，痛饮狂歌，也难以像过去那样豪情依旧。

渔家傲

朱服

小雨廉纤风细细，万家杨柳青烟里。恋树湿花飞不起，愁无际，和春付与东流水。九十光阴能有几？金龟解尽留无计。寄语东阳沽酒市，拼一醉，而今乐事他年泪。

赏析　这首词写词人春日里的愁绪。上片写和风细雨中的暮春景象，春日将尽，人有惜春之愁；下片写人生短暂，寿不满百，应不留遗憾。

竖弯钩　向上钩　宜平　教学视频

乚　乚　　　　乚　乚
儿　儿　　　　此　此

高频字　摹写　地　地　地　描写　地　地　地　临写

碎荷声。小楼西角断虹明。阑干倚处,待得月华生。　燕子飞来窥画栋,玉钩垂下帘旌。凉波不动簟纹平。水精双枕,傍有堕钗横。

赏析 这首词写夏日黄昏,阵雨之后到月亮升起时分的景象。描绘了楼外雨后初晴的景致,以及室内奢华的陈设。整首词句句景语,情蕴其中。

玉京秋

周密

烟水阔。高林弄残照,晚蜩凄切。碧砧度韵,银床飘叶。衣湿桐阴露冷,采凉花、时赋秋雪。叹轻别,一襟幽事,砌虫能说。　客思吟商还怯。怨歌长、琼壶暗缺。翠扇恩疏,红衣香褪,翻成消歇。玉骨西风,恨最恨、闲却新凉时节。楚箫咽,谁倚西楼淡月。

赏析 这是一首写秋景的词,从秋容、秋声、秋色几个方面绘出一幅高远而萧瑟的图景,衬托作者独客京华及相思离别的幽怨心情。

无可奈何花落去，似曾相识燕归来。

浣溪沙

晏殊

		一	曲	新	词	酒	一	杯,	去	年	天	
气	旧	亭	台。	夕	阳	西	下	几	时	回?		
		无	可	奈	何	花	落	去,	似	曾	相	识
燕	归	来。	小	园	香	径	独	徘	徊。			

赏析 这首词抒发了词人对时光流逝的伤感与惆怅。上片描写了清歌美酒的氛围、亭台楼阁的旧景和夕阳西下的现境，这些触发了词人对岁月流逝和人事变更的沉思；下片借由对花落的惋惜和对燕归来的欣慰展现了词人对时间变化的思索。

水龙吟 次韵林圣予惜春

晁补之

		问	春	何	苦	匆	匆,	带	风	伴	雨
如	驰	骤。	幽	葩	细	萼,	小	园	低	槛,	壅
培	未	就。	吹	尽	繁	红,	占	春	长	久,	不
如	垂	柳。	算	春	常	不	老,	人	愁	春	老,
愁	只	是、	人	间	有。			春	恨	十	常
八	九,	忍	轻	孤、	芳	醪	经	口。	那	知	自

37

鬓微霜，又何妨！

江城子 密州出猎

<div align="right">苏轼</div>

老夫聊发少年狂，左牵黄，右擎苍，锦帽貂裘，千骑卷平冈。为报倾城随太守，亲射虎，看孙郎。　酒酣胸胆尚开张。鬓微霜，又何妨！持节云中，何日遣冯唐？会挽雕弓如满月，西北望，射天狼。

赏析 这首词通过描写一次出猎的壮观场面，借历史典故抒发了作者杀敌报国的雄心壮志，并委婉地表达了期盼得到朝廷重用的愿望。

破阵子 为陈同甫赋壮词以寄之

<div align="right">辛弃疾</div>

醉里挑灯看剑，梦回吹角连营。八百里分麾下炙，五十弦翻塞外声，沙场秋点兵。　马

清平乐

晏几道

留人不住,醉解兰舟去。一棹碧涛春水路,过尽晓莺啼处。

渡头杨柳青青,枝枝叶叶离情。此后锦书休寄,画楼云雨无凭。

赏析 这是一首离情词。本词写一女子对挽留不住情人的怨恨,送者有意,而别者无情,从送者角度看,宛如特写镜头,刻画出了一位女子多情善感的形象。

鹧鸪天

晏几道

彩袖殷勤捧玉钟,当年拼却醉颜红。舞低杨柳楼心月,歌尽桃花扇底风。 从别后,忆相逢,几回魂梦与君同?今宵剩把银釭照,犹恐相逢是梦中。

赏析 这首词写词人与一个女子久别重逢的情景,以相逢抒别恨。全词仅五十余字,却能造就两种境界,互相补充配合,既有色彩的绚烂,又有声音的和谐美,足见词人词艺之高妙。

高频字 摹写 人 人 人 描写 人 人 人 临写

36

作 的 卢 飞 快, 弓 如 霹 雳 弦 惊。了
却 君 王 天 下 事, 赢 得 生 前 身 后
名。可 怜 白 发 生!

赏析 这首词将爱国之心、忠君之念及自己的豪情壮志推向顶点。整首词抒发了作者想要杀敌报国、建功立业却已年老体迈的壮志难酬的思想感情。

夜游宫 记梦寄师伯浑

陆游

雪 晓 清 笳 乱 起, 梦 游 处、不
知 何 地。铁 骑 无 声 望 似 水。想 关
河: 雁 门 西, 青 海 际。　　睡 觉 寒
灯 里, 漏 声 断、月 斜 窗 纸。自 许 封
侯 在 万 里。有 谁 知, 鬓 虽 残, 心 未
死!

赏析 这首词抒发了词人的爱国主义情感。上片写梦境，用雪、笳、铁骑等渲染了一幅壮阔的关塞风光；下片写梦醒后的感想，用寒灯、月色等景物反衬出作者想要报国的雄心壮志。

短横　注意斜度　左轻右重　教学视频

一	一		一	一
三	三		士	士

高频字　摹写　不 不 不　描写　不 不 不　临写
　　　　　　我 我 我　　　我 我 我

蝶恋花

周邦彦

月皎惊乌栖不定，更漏将残，辘辘牵金井。唤起两眸清炯炯，泪花落枕红绵冷。　　执手霜风吹鬓影，去意徊徨，别语愁难听。楼上阑干横斗柄，露寒人远鸡相应。

赏析 这首词主要写离情，通过对不同画面的描绘以及对人物的表情、动作的刻画来完成。

唐多令

吴文英

何处合成愁？离人心上秋。纵芭蕉、不雨也飕飕。都道晚凉天气好，有明月、怕登楼。　　年事梦中休，花空烟水流。燕辞归、客尚淹留。垂柳不萦裙带住，漫长是、系行舟。

赏析 这首词抒写游子的离愁别绪，感情自然真挚。上片写羁旅秋思，下片写年光过尽，往事如梦。整首词浑然天成，独具匠心。

念奴娇 过洞庭

张孝祥

洞庭青草,近中秋,更无一点风色。玉鉴琼田三万顷,着我扁舟一叶。素月分辉,明河共影,表里俱澄澈。悠然心会,妙处难与君说。

应念岭海经年,孤光自照,肝肺皆冰雪。短发萧骚襟袖冷,稳泛沧浪空阔。尽挹西江,细斟北斗,万象为宾客。扣舷独啸,不知今夕何夕!

赏析 这首词为月夜泛舟洞庭时的写景抒情之作。词人罢官北归,时近中秋,途经洞庭,写了这首词来描摹洞庭月色,并抒写了自己的高洁忠贞和豪迈气概。

唐多令

刘过

芦叶满汀洲。寒沙带浅流。二十年、重过南楼。柳下系船犹未稳,能几日、又中秋。黄鹤

有、千种风情,更与何人说?

赏析 这首词写离情别绪,以冷落凄凉的秋景作为衬托来表达和情人难以割舍的离情,达到了情景交融的艺术境界。宦途的失意和与恋人的离别,两种痛苦交织在一起,使词人更加感到前途渺茫。

诉衷情 眉意

欧阳修

清晨帘幕卷轻霜。呵手试梅妆。都缘自有离恨,故画作远山长。思往事,惜流芳,易成伤。拟歌先敛,欲笑还颦,最断人肠。

赏析 这首词用白描手法,描写了一个女子的离愁别恨。词人通过描写女子的生活片段,即在冬日清晨起床梳妆时的生活情景,展现了她苦闷的内心世界。这首词既有环境的渲染,又有情感的转折,情真意切,耐人寻味。

浣溪沙

晏殊

一向年光有限身,等闲离别易销魂。酒筵歌席莫辞频。满目山河空念远,落花风雨更伤春。不如怜取眼前人。

赏析 这是一首伤别词,所写的并非一时所感,也非一人一事,而是反映了词人对人生的认识:年华有限,世事难料,不如立足现实,牢牢地抓住眼前的一切。

宋词三百首精选·楷书

断矶头。故人今在否。旧江山、浑
是新愁。欲买桂花同载酒，终不
似、少年游。

赏析 这是一首登临名作。词人借重过武昌南楼之机，感慨时事，抒写昔是今非和怀才不遇的感慨。整首词意韵含蓄，耐人咀嚼。

太常引 建康中秋夜为吕叔潜赋

辛弃疾

一轮秋影转金波，飞镜又
重磨。把酒问姮娥：被白发，欺人
奈何？　　乘风好去，长空万里，
直下看山河。斫去桂婆婆，人道
是，清光更多。

赏析 词人运用浪漫主义的艺术手法，借古代的神话传说，强烈地表达了自己反对妥协投降、立志收复中原失地的政治理想。

斜撇　起笔稍顿　略带弧度　教学视频

丿　丿　　丿　丿
人　人　　左　左

高频字　摹写　在 在 在　描写　在 在 在　临写

有 有 有　　有 有 有

12

卜算子 送鲍浩然之浙东

王观

水 是 眼 波 横, 山 是 眉 峰 聚。

欲 问 行 人 去 那 边? 眉 眼 盈 盈 处。

才 始 送 春 归, 又 送 君 归 去。

若 到 江 南 赶 上 春, 千 万 和 春 住。

赏析 这首词上片含蓄地表达了词人与友人的惜别深情,下片则直抒胸臆,兼写离愁别绪,抒发了词人对回归江南的友人的深情祝愿。

雨霖铃

柳永

寒 蝉 凄 切, 对 长 亭 晚, 骤 雨

初 歇。都 门 帐 饮 无 绪, 留 恋 处、兰

舟 催 发。执 手 相 看 泪 眼, 竟 无 语

凝 噎。念 去 去、千 里 烟 波, 暮 霭 沉

沉 楚 天 阔。 多 情 自 古 伤 离

别。更 那 堪、冷 落 清 秋 节。今 宵 酒

醒 何 处? 杨 柳 岸、晓 风 残 月。此 去

经 年, 应 是 良 辰、好 景 虚 设。便 纵

 此情难寄

泪眼问花花不语，乱红飞过秋千去。

江城子 乙卯正月二十日夜记梦

苏轼

十年生死两茫茫。不思量，自难忘。千里孤坟，无处话凄凉。纵使相逢应不识，尘满面，鬓如霜。　夜来幽梦忽还乡。小轩窗，正梳妆。相顾无言，惟有泪千行。料得年年肠断处，明月夜，短松冈。

赏析 这是词人为悼念亡妻而作，表现了绵绵不尽的哀伤和思念，字字血泪。词中采用白描手法，自然而又深刻，平淡中寄寓着真情。

鹊桥仙

秦观

纤云弄巧，飞星传恨，银汉迢迢暗度。金风玉露一相逢，便胜却人间无数。　柔情似水，

鸳鸯。四桥尽是,老子经行处。

《辋川图》上看春暮,常记高人

右丞句。作个归期天已许。春衫

犹是,小蛮针线,曾湿西湖雨。

赏析 这是一首赠别词。上片抒写词人对苏坚归吴的美慕和自己对吴中旧游的思念,下片抒发了自己欲归不能的惋惜,间接表达了对官海浮沉的厌倦。

踏莎行

晏殊

祖席离歌,长亭别宴。香尘

已隔犹回面。居人匹马映林嘶,

行人去棹依波转。　　画阁魂

消,高楼目断。斜阳只送平波远。

无穷无尽是离愁,天涯地角寻

思遍。

赏析 这首词写饯别相送及别后的怀思,意韵绵长。如一幅手绘的春江送别图,令读者置身其间,真切地感受到词人的真挚深情。

高频字

摹写 说 说 说　描写 说 说 说　临写

上 上 上　上 上 上

佳 期 如 梦，忍 顾 鹊 桥 归 路！两 情

若 是 久 长 时，又 岂 在 朝 朝 暮 暮。

赏析 这首词将抒情、写景、议论融为一体，意境新颖，构思巧妙，独具匠心，写得自然流畅而又含蓄委婉，余味悠长。

水调歌头

苏轼

明 月 几 时 有？把 酒 问 青 天。

不 知 天 上 宫 阙，今 夕 是 何 年。我

欲 乘 风 归 去，又 恐 琼 楼 玉 宇，高

处 不 胜 寒。起 舞 弄 清 影，何 似 在

人 间。　　转 朱 阁，低 绮 户，照 无

眠。不 应 有 恨，何 事 长 向 别 时 圆？

人 有 悲 欢 离 合，月 有 阴 晴 圆 缺，

此 事 古 难 全。但 愿 人 长 久，千 里

共 婵 娟。

赏析 这是一首怀人之作，表达了词人对胞弟苏辙的无限怀念。词人勾勒出皓月当空、亲人千里、孤高旷远的境界，反衬出自己遗世独立的意绪，和往昔的神话传说融为一体，是一首经典佳作。

高频字 摹写 他 他 他 描写 他 他 他 临写

离愁别绪

无穷无尽是离愁，天涯地角寻思遍。

采莲令

柳永

月华收，云淡霜天曙。西征客、此时情苦。翠娥执手送临歧，轧轧开朱户。千娇面、盈盈伫立，无言有泪，断肠争忍回顾。

一叶兰舟，便恁急桨凌波去。贪行色、岂知离绪。万般方寸，但饮恨，脉脉同谁语。更回首、重城不见，寒江天外，隐隐两三烟树。

赏析 这首词描写一对恋人的离别之情。上片着意刻画的是主人公的情态，下片写落寞情绪，把送别和别后相思的情景层层铺开，深刻细致地写出了人物的感受，是一篇"状难写之景如在目前，含不尽之意见于言外"的离别佳作。

青玉案 和贺方回韵送伯固归吴中故居

苏轼

三年枕上吴中路。遣黄犬、随君去。若到松江呼小渡，莫惊

清平乐

晏殊

红笺小字，说尽平生意。鸿雁在云鱼在水，惆怅此情难寄。

斜阳独倚西楼，遥山恰对帘钩。人面不知何处，绿波依旧东流。

赏析 这首词以斜阳、遥山、人面、绿水、红笺、帘钩等物象营造出一种深情悠长的意境，用语雅致，将词人心中对倾心相爱之人的感情表现得婉曲细腻，感人肺腑。

蝶恋花

欧阳修

庭院深深深几许？杨柳堆烟，帘幕无重数。玉勒雕鞍游冶处。楼高不见章台路。

雨横风狂三月暮。门掩黄昏，无计留春住。泪眼问花花不语，乱红飞过秋千去。

赏析 这首词写闺怨，词风深稳妙雅，景深，情深，意境更深。词人用环境来暗示和烘托人物思绪，真切地表现了生活在幽幽庭院之中的女子难以明言的伤感。

余年如一梦,此身虽在堪惊。闲
登小阁看新晴。古今多少事,渔
唱起三更。

赏析 这是一首抚今追昔、感时伤世之作。上片包含着对往日的留恋;下片抒怀,二十年间国破家亡,颠沛流离,九死一生。此词直抒胸臆,表情达意真切感人,通过对上下两片的今昔对比,表达了对家国和人生的惊叹与感慨。

念奴娇 赤壁怀古

苏轼

大江东去,浪淘尽,千古风
流人物。故垒西边,人道是,三国
周郎赤壁。乱石穿空,惊涛拍岸,
卷起千堆雪。江山如画,一时多
少豪杰。　遥想公瑾当年,小
乔初嫁了,雄姿英发。羽扇纶巾,
谈笑间,樯橹灰飞烟灭。故国神
游,多情应笑我,早生华发。人生
如梦,一尊还酹江月。

赏析 这首词怀古抒情。上片以描写赤壁矶风起浪涌的自然风景为主,意境开阔博大;下片将浩荡江流与千古人事并收笔下。整首词抒发了词人对昔日英雄的敬仰和对自己怀才不遇的无限感慨。

蝶恋花

柳永

伫倚危楼风细细。望极春愁，黯黯生天际。草色烟光残照里，无言谁会凭阑意。　　拟把疏狂图一醉。对酒当歌，强乐还无味。衣带渐宽终不悔，为伊消得人憔悴。

赏析 这是一首怀人之作。全词巧妙地把漂泊异乡的落魄感受同怀念意中人的情思融为一体，表现了词人对意中人执着的感情。

鹧鸪天

秦观

枝上流莺和泪闻，新啼痕间旧啼痕。一春鱼雁无消息，千里关山劳梦魂。　　无一语，对芳尊。安排肠断到黄昏。甫能炙得灯儿了，雨打梨花深闭门。

赏析 这首词表达了闺中妇女对远人的思念之情。上片径直抒情，对杳无音信的游子积思成梦，梦中片刻的相聚，换来的却是梦醒后整夜的拂泪；下片写思妇终日面对相思的煎熬，把酒无语，独对黄昏，暗自垂泪。

扬州慢

姜夔

淮左名都，竹西佳处，解鞍少驻初程。过春风十里，尽荠麦青青。自胡马窥江去后，废池乔木，犹厌言兵。渐黄昏，清角吹寒，都在空城。　　杜郎俊赏，算而今，重到须惊。纵豆蔻词工，青楼梦好，难赋深情。二十四桥仍在，波心荡，冷月无声。念桥边红药，年年知为谁生？

赏析 这首词抒发了词人的"黍离之悲"。词的上片即事写景，描写了扬州昔日的繁华和如今荒凉的景象；下片移情入景，抒发哀时伤乱，怀昔感今之情。

临江仙 夜登小阁忆洛中旧游

陈与义

忆昔午桥桥上饮，坐中多是豪英。长沟流月去无声。杏花疏影里，吹笛到天明。　　二十

千秋岁

张先

数声鶗鴂，又报芳菲歇。惜春更把残红折。雨轻风色暴，梅子青时节。永丰柳，无人尽日飞花雪。　　莫把幺弦拨。怨极弦能说。天不老，情难绝。心似双丝网，中有千千结。夜过也，东窗未白凝残月。

赏析　这首词以一个女子的心声来抒写爱情横遭阻拦的幽怨和相爱双方忠贞不渝的信念，表达了古典爱情的悲剧美，令人回味不已。

卜算子

李之仪

我住长江头，君住长江尾。日日思君不见君，共饮长江水。　　此水几时休，此恨何时已。只愿君心似我心，定不负相思意。

赏析　这首词以长江为线索，贯穿始终，又以"长江水"为载体，抒发了悠长的相思之情。新巧的构思、深婉的情思、明净的语言，构成了这首词特有的灵秀隽永的风韵。

桂枝香 金陵怀古

王安石

登临送目，正故国晚秋，天气初肃。千里澄江似练，翠峰如簇。归帆去棹残阳里，背西风，酒旗斜矗。彩舟云淡，星河鹭起，画图难足。　念往昔，繁华竞逐，叹门外楼头，悲恨相续。千古凭高，对此谩嗟荣辱。六朝旧事随流水，但寒烟衰草凝绿。至今商女，时时犹唱，后庭遗曲。

赏析 这首词是怀古讽今之作。上片描写金陵秋色的美丽，表现出词人对祖国壮丽河山的热爱；下片词人怀古讽今，讽喻当朝统治者不吸取历史教训，表达出深沉抑郁之感。

垂露竖　顿笔不可过大　竖末稍顿

教学视频

| 一 | 一 | | 一 | 一 |
| 木 | 木 | | 刊 | 刊 |

高频字

摹写
你 你 你　　你 你 你
和 和 和　　和 和 和

描写　临写

蝶恋花

晏几道

梦入江南烟水路。行尽江南,不与离人遇。睡里消魂无说处,觉来惆怅消魂误。

欲尽此情书尺素。浮雁沉鱼,终了无凭据。却倚缓弦歌别绪。断肠移破秦筝柱。

赏析 这首词上片写梦中无法找到离人,下片改变念头,想到书信传情。抒写了主人公对心上人的相思之情和离愁别绪。

木兰花

晏殊

燕鸿过后莺归去,细算浮生千万绪。长于春梦几多时,散似秋云无觅处。

闻琴解佩神仙侣,挽断罗衣留不住。劝君莫作独醒人,烂醉花间应有数。

赏析 这是一首优美动人、寓有深意的词作,词人借青春和爱情的消失,感慨美好生活的无常,细腻含蓄地表达了复杂的情感。

感时怀古

千古兴亡多少事? 悠悠。不尽长江滚滚流。

南乡子 登京口北固亭有怀

辛弃疾

何处望神州?满眼风光北固楼。千古兴亡多少事?悠悠。不尽长江滚滚流。　　年少万兜鍪,坐断东南战未休。天下英雄谁敌手?曹刘。生子当如孙仲谋。

> **赏析** 这首词通过对古代英雄人物的歌颂,表达了作者渴望为国效力的壮烈情怀,饱含着浓浓的爱国思想,但也流露出作者报国无门的无限感慨。

菩萨蛮 书江西造口壁

辛弃疾

郁孤台下清江水,中间多少行人泪。西北望长安,可怜无数山。　　青山遮不住,毕竟东流去。江晚正愁予,山深闻鹧鸪。

> **赏析** 这首词表达了词人蕴藉深沉的爱国情思,上片由眼前景物引出历史回忆,抒发家国沦亡之创痛和收复无望的悲愤;下片借景生情,抒发愁苦与不满之情。

声声慢

李清照

寻寻觅觅，冷冷清清，凄凄惨惨戚戚。乍暖还寒时候，最难将息。三杯两盏淡酒，怎敌他、晚来风急！雁过也，正伤心，却是旧时相识。　　满地黄花堆积，憔悴损，如今有谁堪摘？守着窗儿，独自怎生得黑！梧桐更兼细雨，到黄昏、点点滴滴。这次第，怎一个愁字了得！

赏析 这首词一字一泪，风格深沉凝重，哀婉凄苦。全篇通过描写残秋所见、所闻、所感，抒发了词人对亡夫的怀念和自己沦落天涯的孤寂落寞之感。

临江仙

晏几道

梦后楼台高锁，酒醒帘幕低垂。去年春恨却来时。落花人独立，微雨燕双飞。　　记得小

楼。　　　玉容知安否,香笺共锦

字,两处悠悠。空恨碧云离合,青

鸟沉浮。向风前懊恼,芳心一点,

寸眉两叶,禁甚闲愁。情到不堪

言处,分付东流。

赏析 这是一首羁旅怀人之作。上片写景,写重阳时节,游子在外听见捣衣声声,催人乡思,满心愁绪;下片抒情,点明所思之人,揭示主旨。

踏莎行 郴州旅舍

秦观

雾失楼台,月迷津渡。桃源

望断无寻处。可堪孤馆闭春寒,

杜鹃声里斜阳暮。　　　驿寄梅

花,鱼传尺素。砌成此恨无重数。

郴江幸自绕郴山,为谁流下潇

湘去。

赏析 这首词抒写了词人流徙僻远之地的凄苦失望之情和思念家乡的怅惘之情。上片以写景为主,描写了词人登高望远所见;下片抒情,表达了谪居生活中的哀愁与孤寂。全词情景交融,感人至深。

高频字 摹写 就 就 就 描写 就 就 就 临写

蘋 初 见， 两 重 心 字 罗 衣。 琵 琶 弦

上 说 相 思。 当 时 明 月 在， 曾 照 彩

云 归。

> 赏析 这首词结构严谨，情景交融，堪称佳作。全篇写词人与恋人别后故地重游，抒发了他对恋人的无限怀念与挚爱之情。

醉花阴

李清照

薄 雾 浓 云 愁 永 昼， 瑞 脑 消

金 兽。 佳 节 又 重 阳， 玉 枕 纱 厨， 半

夜 凉 初 透。 东 篱 把 酒 黄 昏

后， 有 暗 香 盈 袖。 莫 道 不 消 魂， 帘

卷 西 风， 人 比 黄 花 瘦。

> 赏析 全词开篇点"愁"，结句言"瘦"。"愁"是"瘦"的原因，末尾以"瘦"暗示相思之深，言有尽而意无穷，写尽词人重阳佳节思念丈夫的孤独与寂寞之情。

祝英台近 春日客龟溪游废园

吴文英

采幽香,巡古苑,竹冷翠微路。斗草溪根,沙印小莲步。自怜两鬓清霜,一年寒食,又身在、云山深处。　　昼闲度。因甚天也悭春,轻阴便成雨。绿暗长亭,归梦趁风絮。有情花影阑干,莺声门径,解留我、霎时凝伫。

赏析 此词是词人客居龟溪村,于寒食节游览一废园时因所见所感而作。词的上片写游园,下片写归思离愁和对废园的顾恋。

风流子

张耒

木叶亭皋下,重阳近、又是捣衣秋。奈愁入庾肠,老侵潘鬓,谩簪黄菊,花也应羞。楚天晚、白蘋烟尽处,红蓼水边头。芳草有情,夕阳无语,雁横南浦,人倚西

羁旅思乡

黯乡魂，追旅思。

苏幕遮 怀旧

范仲淹

碧云天，黄叶地，秋色连波，波上寒烟翠。山映斜阳天接水。芳草无情，更在斜阳外。黯乡魂，追旅思，夜夜除非，好梦留人睡。明月楼高休独倚。酒入愁肠，化作相思泪。

赏析 这首词抒发了词人的羁旅思乡之情。词的上片写景，描绘出了一副苍茫辽阔的秋日景象，意境深远。词的下片抒情，由景及情，写出了词人羁旅之愁和思乡之愁。全词描绘了秋日的壮阔景色，展现了词人的旷达胸襟。

水龙吟 登建康赏心亭

辛弃疾

楚天千里清秋，水随天去秋无际。遥岑远目，献愁供恨，玉簪螺髻。落日楼头，断鸿声里，江南游子。把吴钩看了，阑杆拍遍，

相映。酒已都醒，如何消夜永？

赏析 本词抒写人在异乡之苦，取境典型。全词以时间为线索，章法缜密，构思严谨，感情步步推进，用词真挚缜密，凝练深沉。

迷神引

柳永

一叶扁舟轻帆卷，暂泊楚江南岸。孤城暮角，引胡笳怨。水茫茫，平沙雁，旋惊散。烟敛寒林簇，画屏展。天际遥山小，黛眉浅。

旧赏轻抛，到此成游宦。觉客程劳，年光晚。异乡风物，忍萧索，当愁眼。帝城赊，秦楼阻，旅魂乱。芳草连空阔，残照满。佳人无消息，断云远。

赏析 这是一首典型的羁旅行役之词。上片通过对楚江暮景富于特征的描写，衬托出游子的愁怨和寂寞之感；下片抒发对宦游生涯的感慨，并对这种感慨作层层铺叙。

悬针竖　顿笔下行　出锋呈悬针状

教学视频

千	千	年	年

24

无人会、登临意。 休说鲈鱼

堪脍,尽西风、季鹰归未?求田问

舍,怕应羞见,刘郎才气。可惜流

年,忧愁风雨,树犹如此。倩何人,

唤取红巾翠袖,揾英雄泪。

赏析 这首词表现出词人思乡和不能抗击敌人、收复失地的愤慨。上片写景,由登楼说到旅怀。夕阳西沉,孤雁的声声哀鸣不时传到赏心亭上,更加引起了作者对故乡的思念;下片言志,抒发报国无门的苦闷。

渔家傲 寄仲高

陆游

东望山阴何处是?往来一

万三千里。写得家书空满纸。流

清泪,书回已是明年事。 寄

语红桥桥下水,扁舟何日寻兄

弟?行遍天涯真老矣。愁无寐,鬓

丝几缕茶烟里。

赏析 这首词用寄语亲人表达思乡、怀人及自身身在异乡的情状,语有新意,情亦缠绵,在陆游的词中是笔调较为凄婉之作。

高频字 摹写 着 着 着 描写 着 着 着 临写

琐窗寒

周邦彦

暗柳啼鸦，单衣伫立，小帘朱户。桐花半亩，静锁一庭愁雨。洒空阶、夜阑未休，故人剪烛西窗语。似楚江暝宿，风灯零乱，少年羁旅。　　迟暮，嬉游处，正店舍无烟，禁城百五。旗亭唤酒，付与高阳俦侣。想东园、桃李自春，小唇秀靥今在否？到归时、定有残英，待客携尊俎。

赏析 这是一首表现羁旅行役、游子思归的词作。感情复杂微妙，对羁旅生活的厌倦、对年华流逝的痛惜、对家乡的思念和对情人的眷念交织一体，读来千回百转，荡气回肠。

关河令

周邦彦

秋阴时晴渐向暝，变一庭凄冷。伫听寒声，云深无雁影。　　更深人去寂静，但照壁、孤灯

小径红稀芳郊绿遍，高台树色阴阴见。春风不解禁杨花，濛濛乱扑行人面。

翠叶藏莺，朱帘隔燕，炉香静逐游丝转。一场愁梦酒醒时，斜阳却照深深院。

荆霄鹏书

纤云弄巧飞星传恨
银汉迢迢暗度金风
玉露一相逢便胜却
人间无数柔情似水
佳期如梦忍顾鹊桥
归路两情若是久长
时又岂在朝朝暮暮
癸卯冬月荆霄鹏抄

轻纱恰怡纹无荆

紫裹花似愁力霄

烟气春塘溶溶鹏

困午梦水池东风

人扶头一片还休

天色暖春妍甜甜

醉日脚破人痛慵毅

青烟幂处碧海飞金镜永夜闲

阶卧桂影露凉时零乱多少寒

螫神京远惟有蓝桥路近水晶

帘不下云母屏开冷浸佳人淡

脂粉待都将许多明付与金尊

投晓共流霞倾尽更携取胡床

上南楼看玉作人间素秋千顷

癸卯冬月上浣荆霄鹏书

F